赵孟頫楷书集字古诗

胡 镇 编著

浙江古籍出版社

目 录

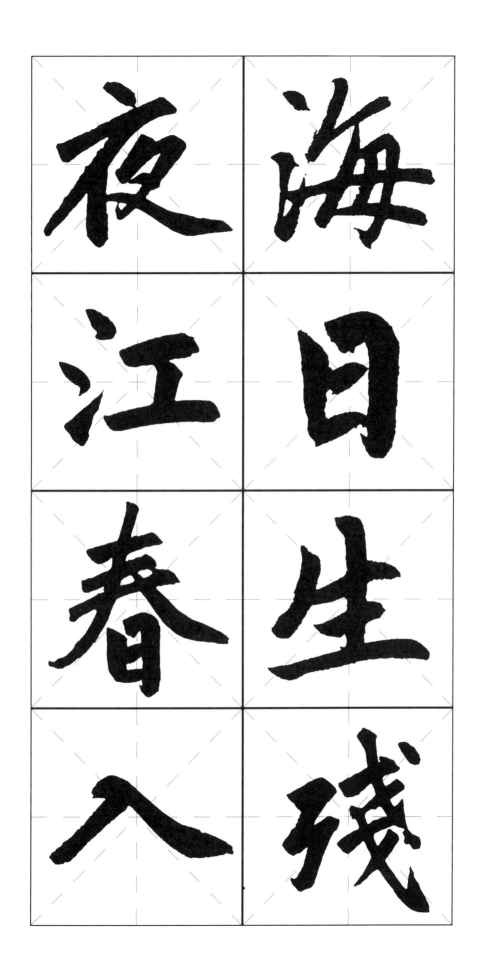

释文：旧年。

——王湾《次北固山下》

舊

年

海日生殘夜

江春入舊年

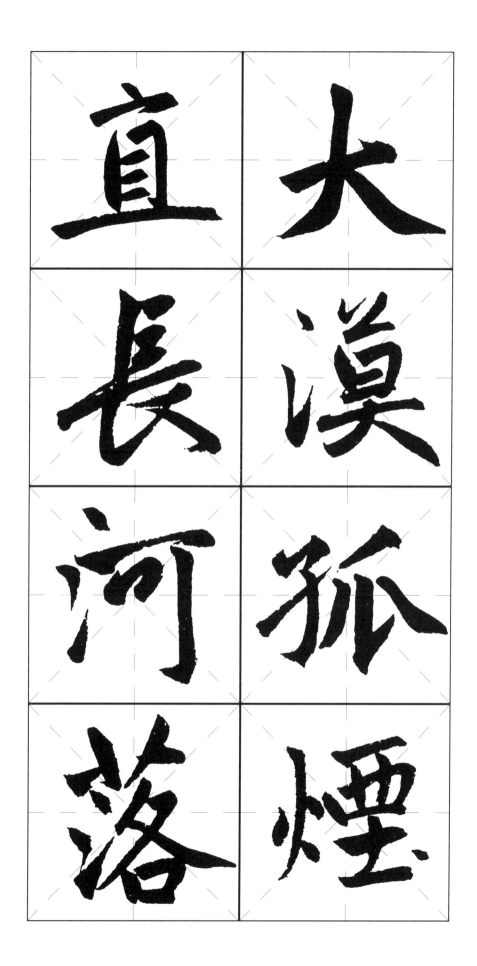

大漠

孤烟

直長

河落

日

圆

大漠孤煙直

長河落日圓

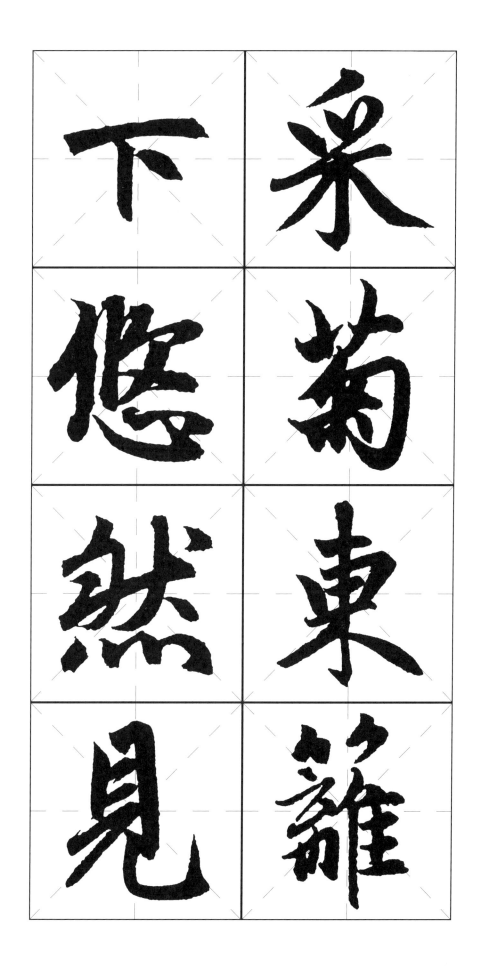

采菊东篱下悠然见

采菊東籬下

悠然見南山

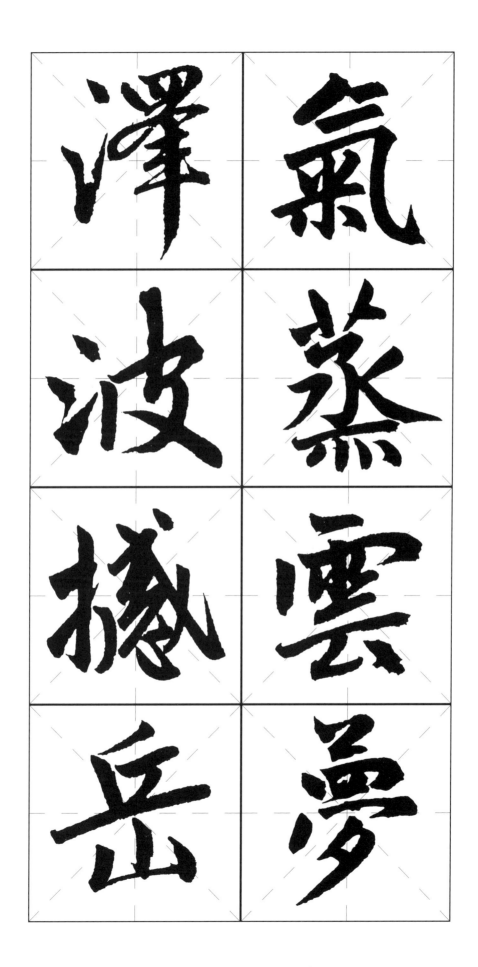

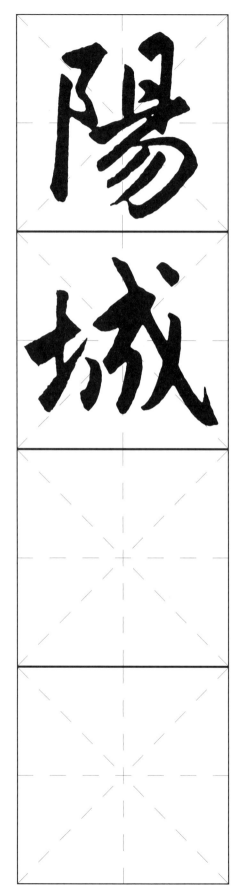

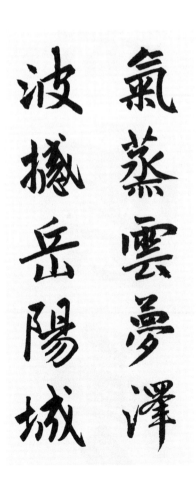

氣蒸雲夢澤

波撼岳陽城

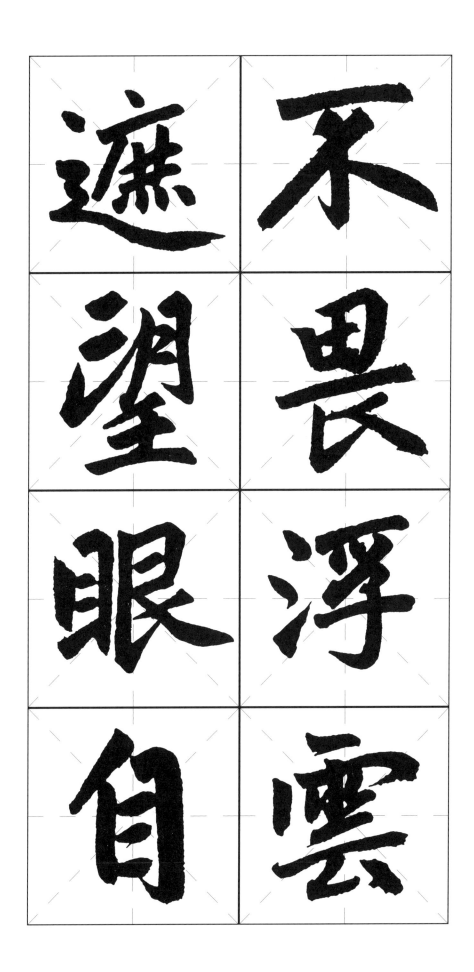

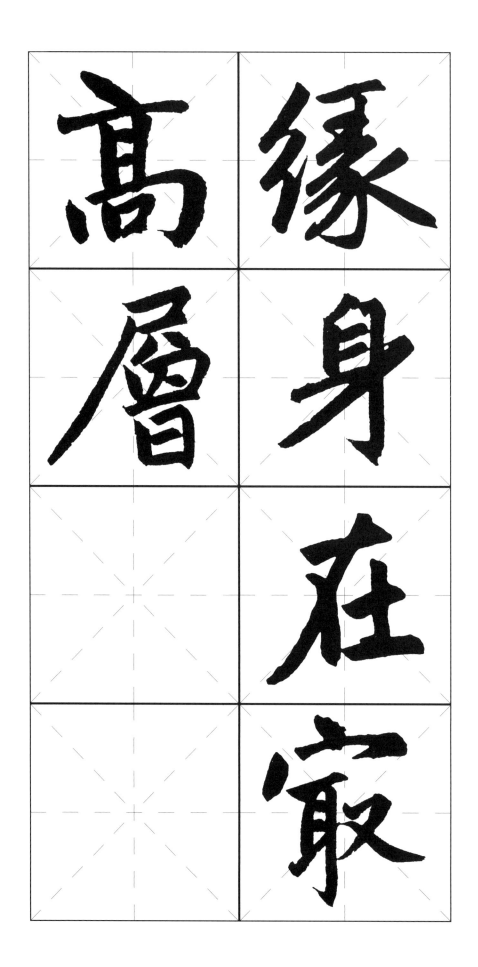

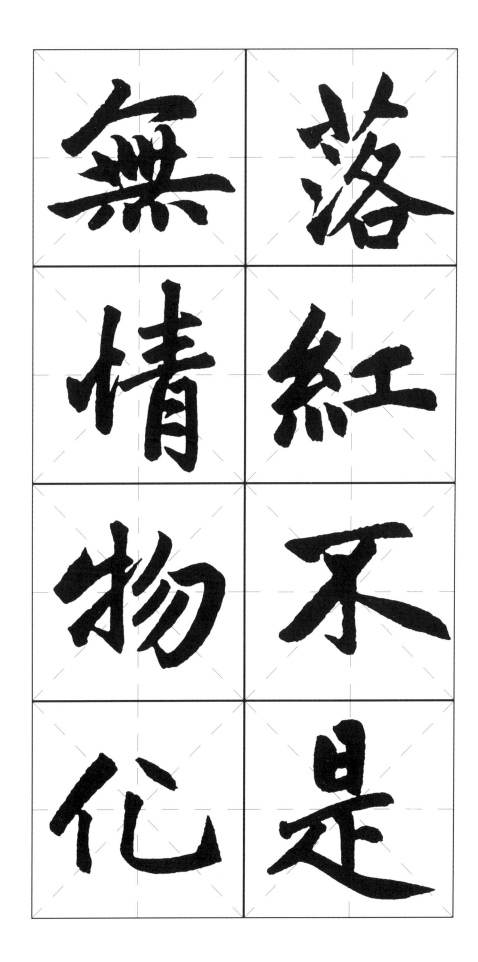

落

紅

不

是

無

情

物

化

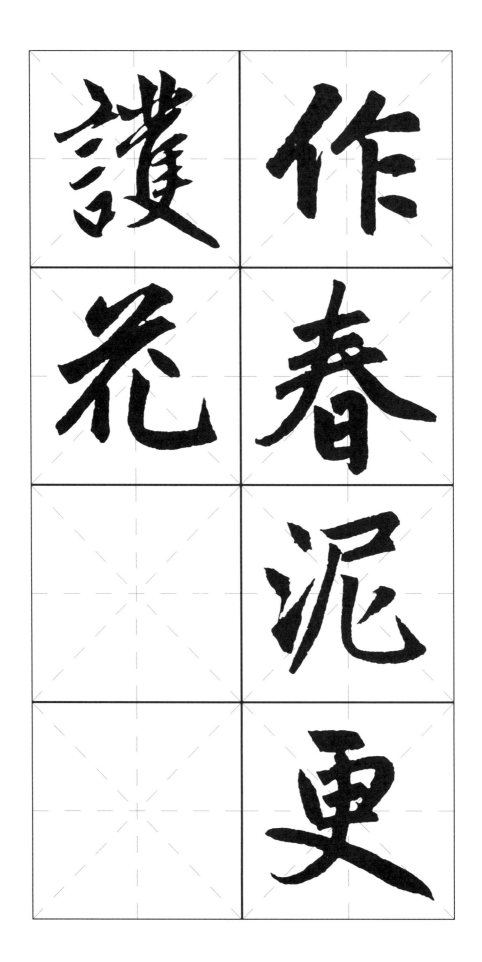

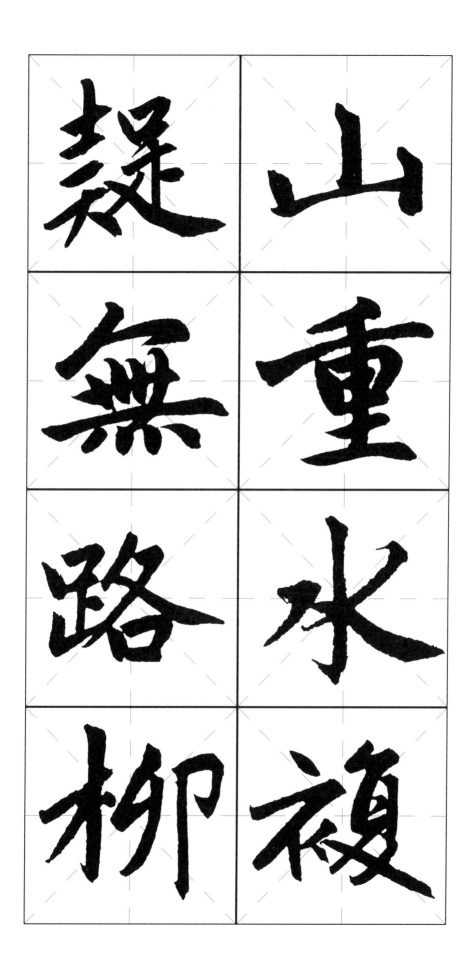

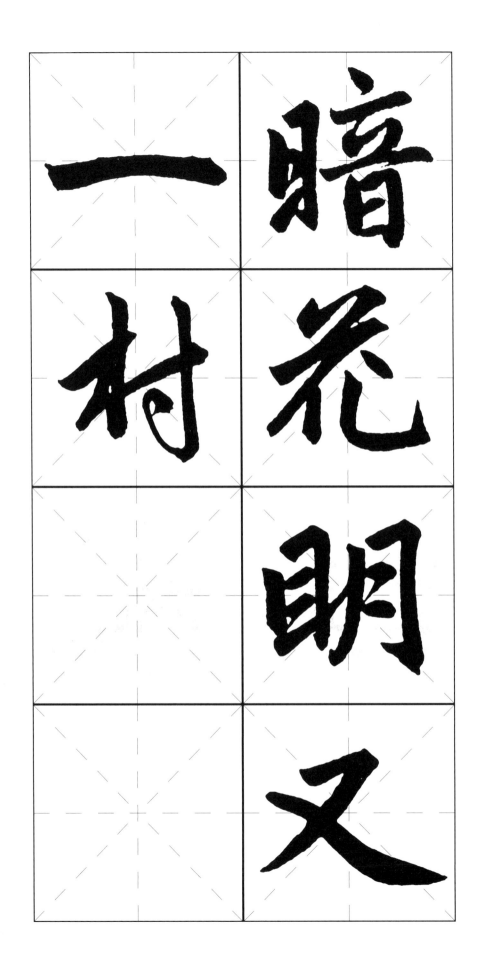

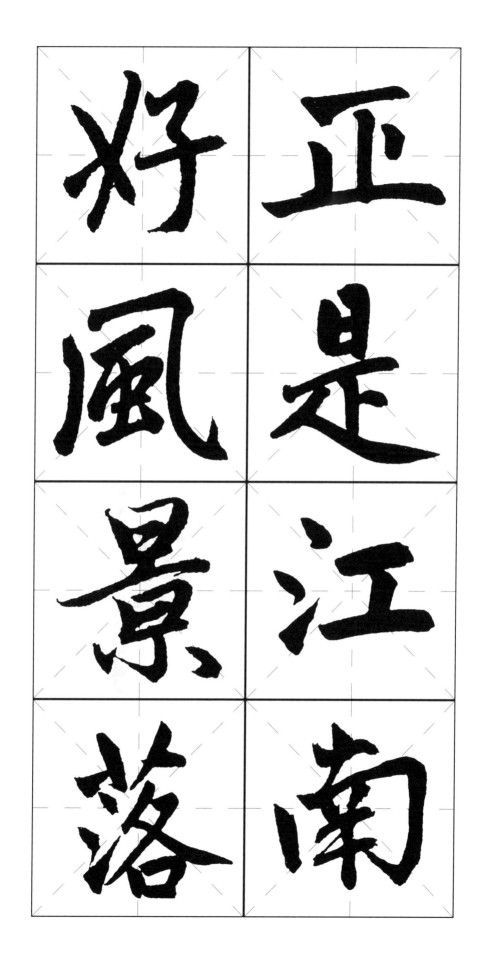

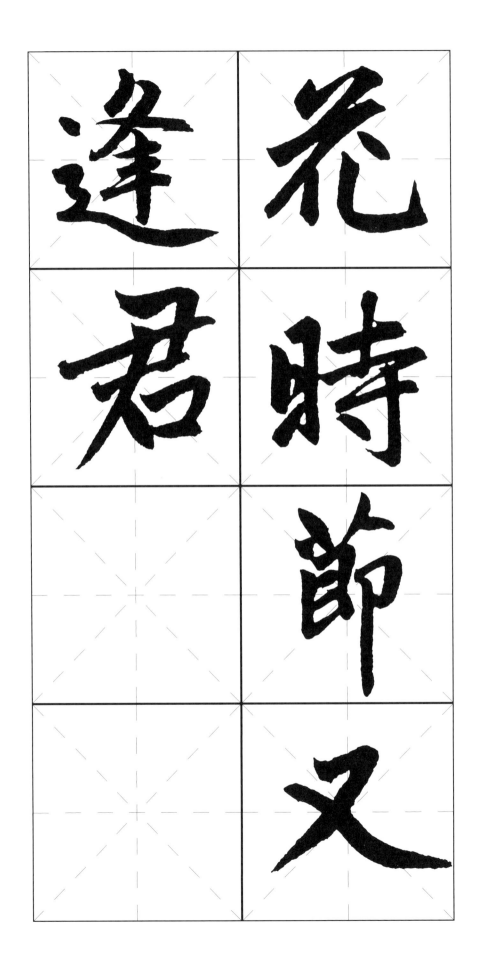

16

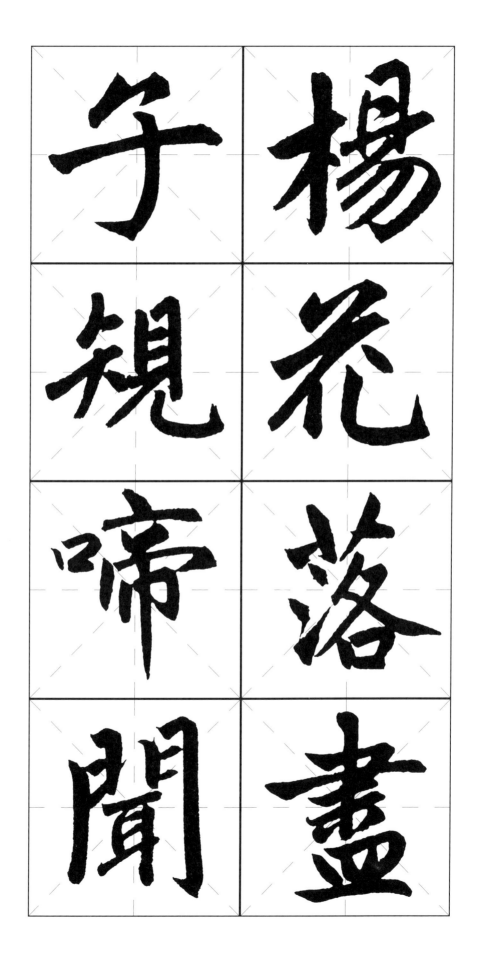

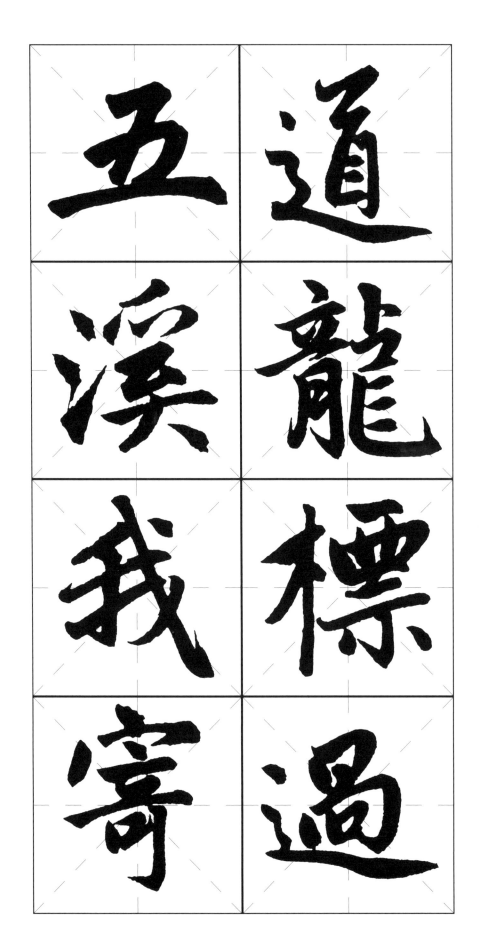

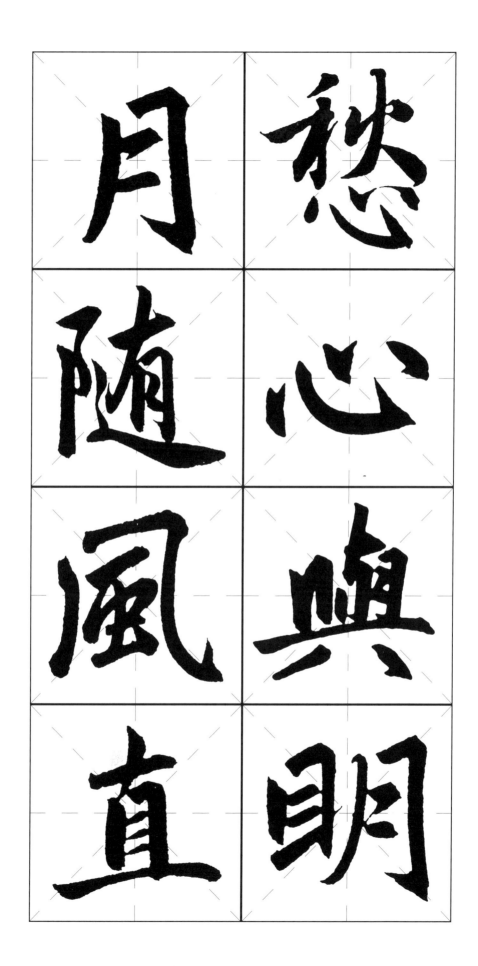

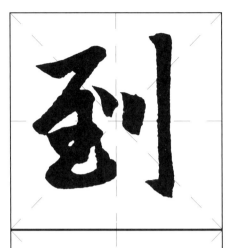

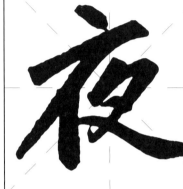

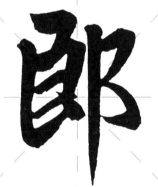

楊花落盡子規啼聞道龍

標過五溪我寄愁心與明

月隨風直到夜郎西

——杨万里《小池》

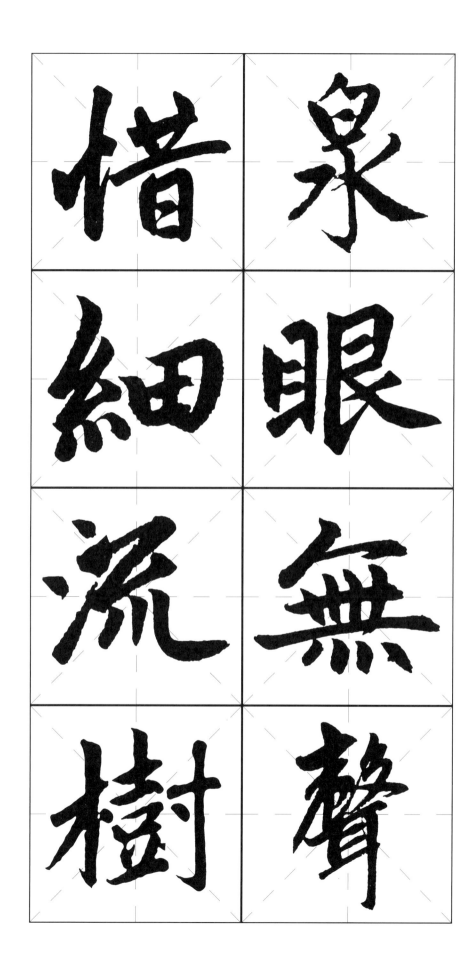

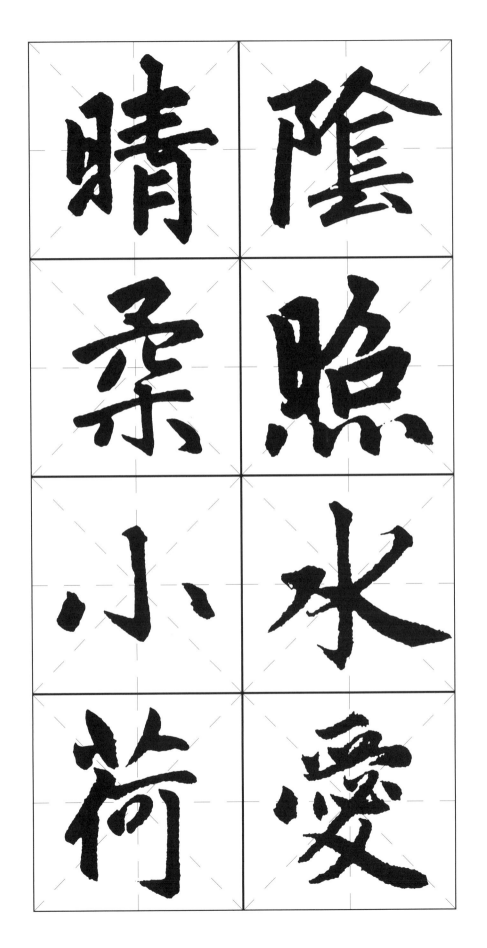

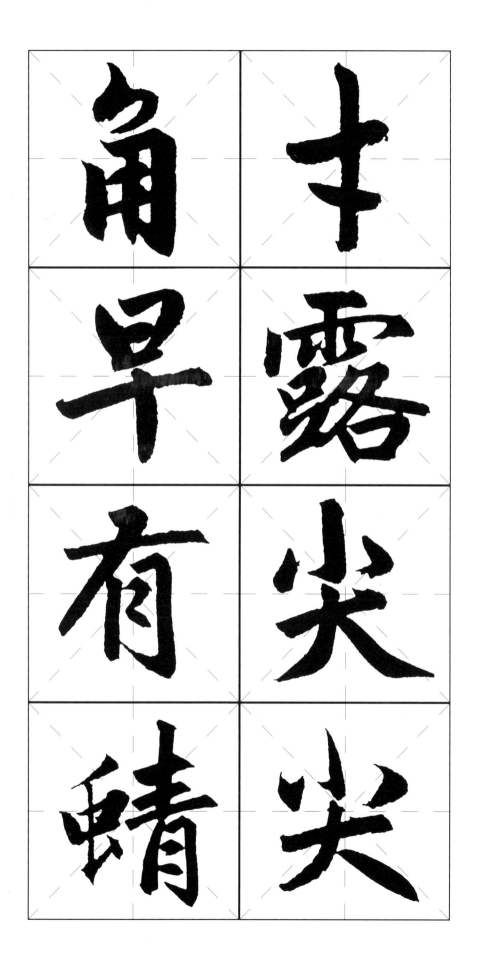

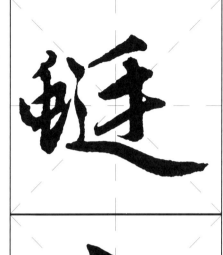
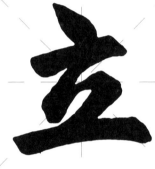
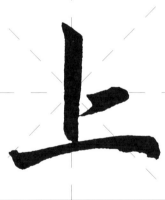
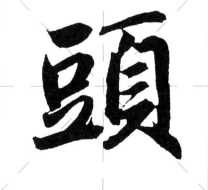

泉眼無聲惜細流樹陰照

水愛晴柔小荷十露尖尖

角早有蜻蜓立上頭

——李白《望庐山瀑布》

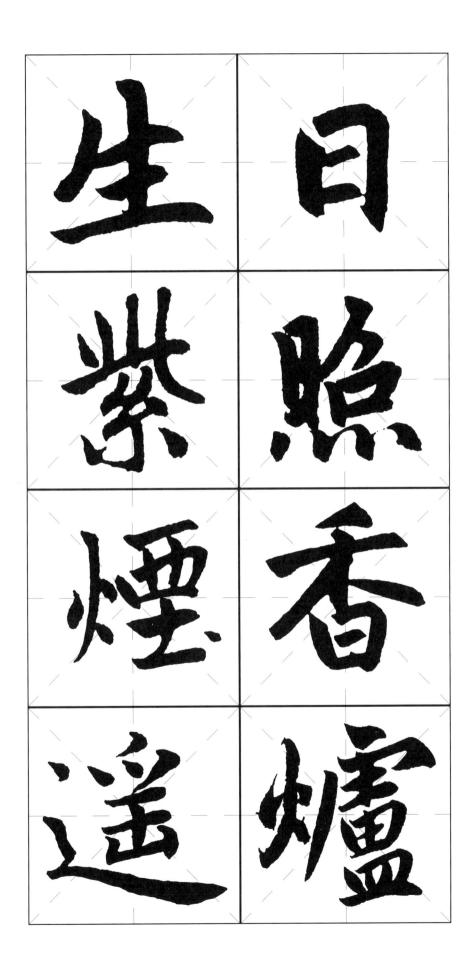

日照香炉

生紫烟遥

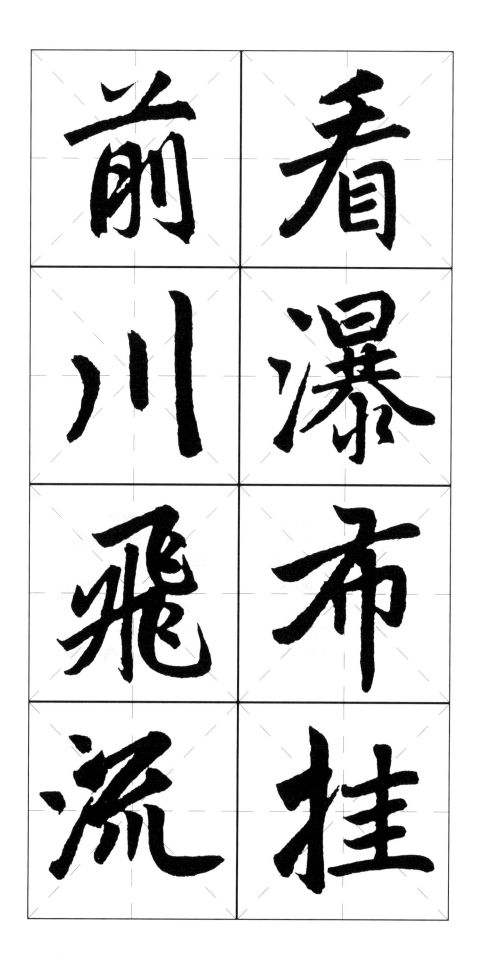

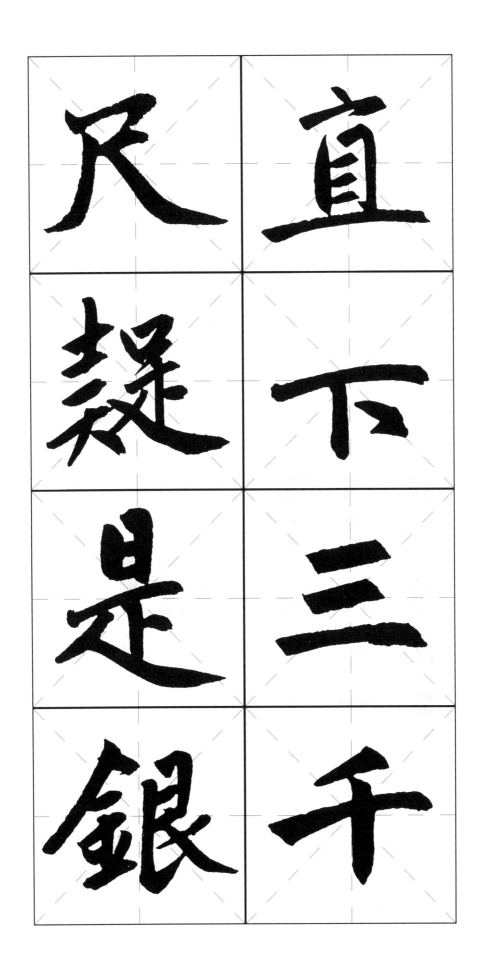

尺 直

疑 下

是 三

银 千

——李白《望庐山瀑布》

日照香炉生紫烟遥看瀑
布挂前川飞流直下三千
尺疑是银河落九天

河落九天

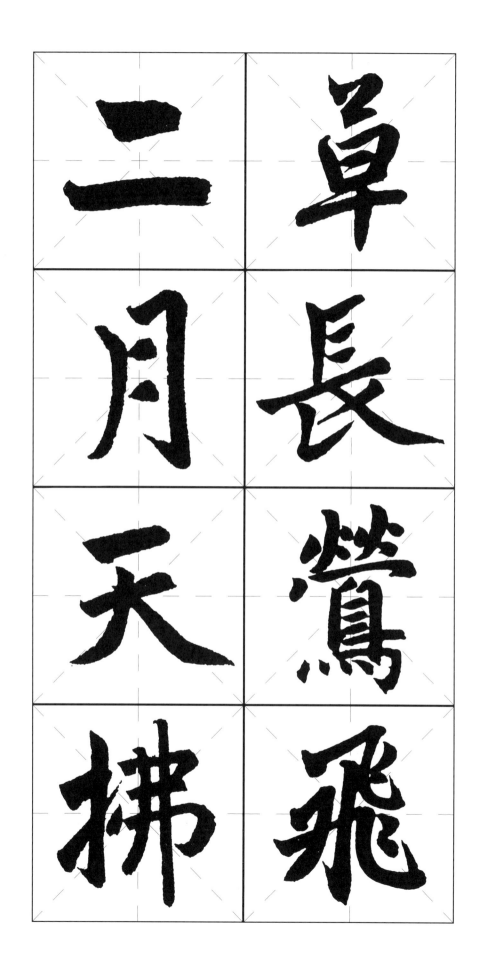

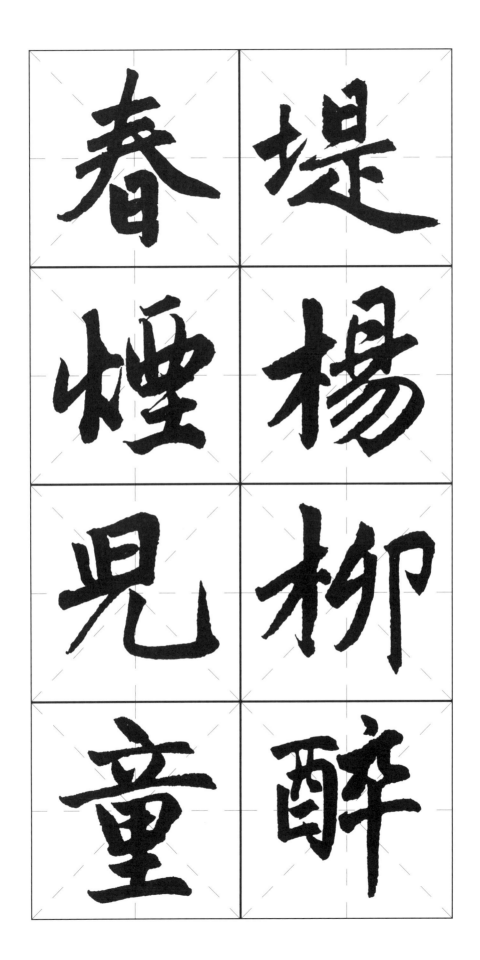

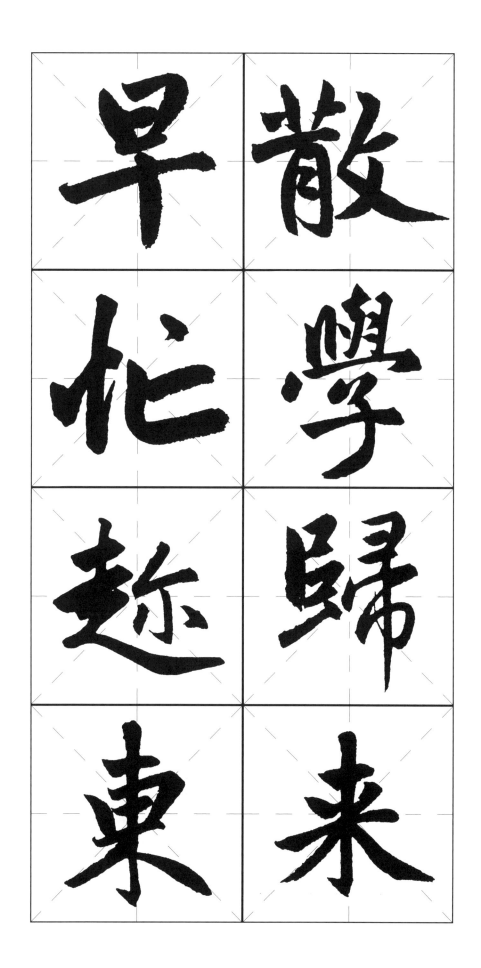

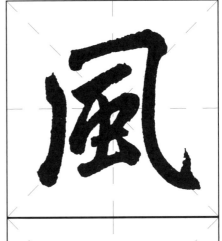

草長鶯飛二月天拂堤楊
柳醉春煙兒童散學歸來
早忙趁東風放紙鳶

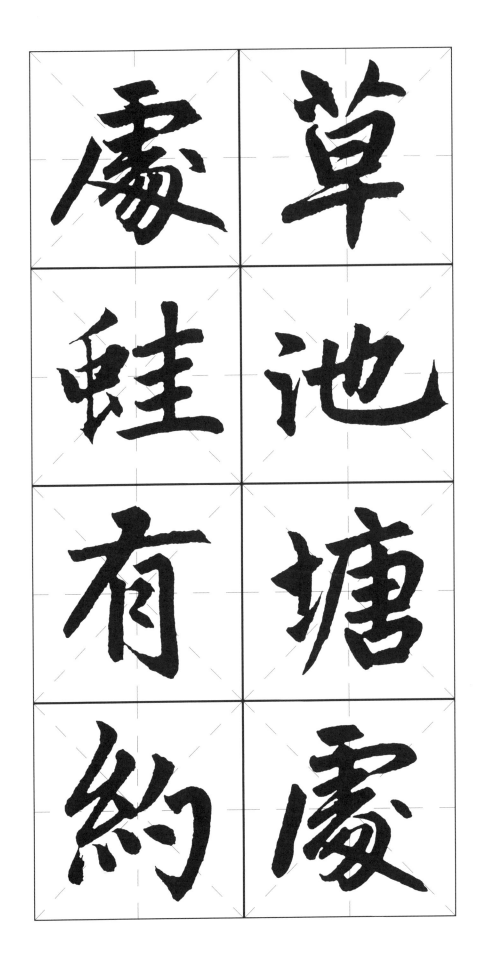

草池塘处
蛙有约虑

不

来

过

夜

半

開

敲

棋

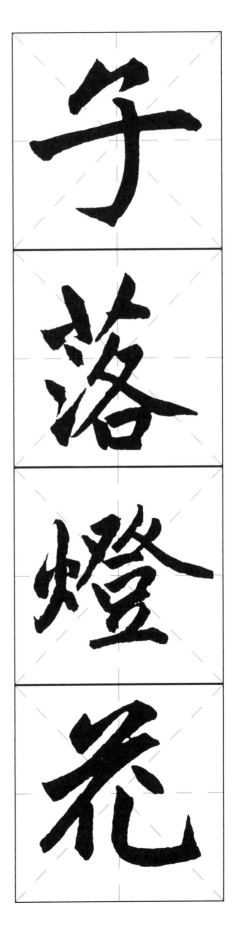

黄梅時節家家雨青草池
塘處處蛙有約不来過夜
半閒敲棋子落燈花

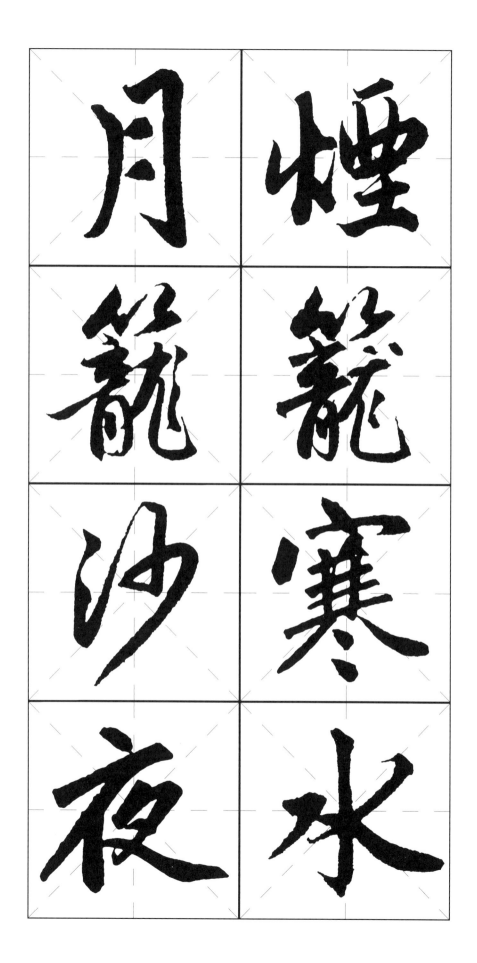

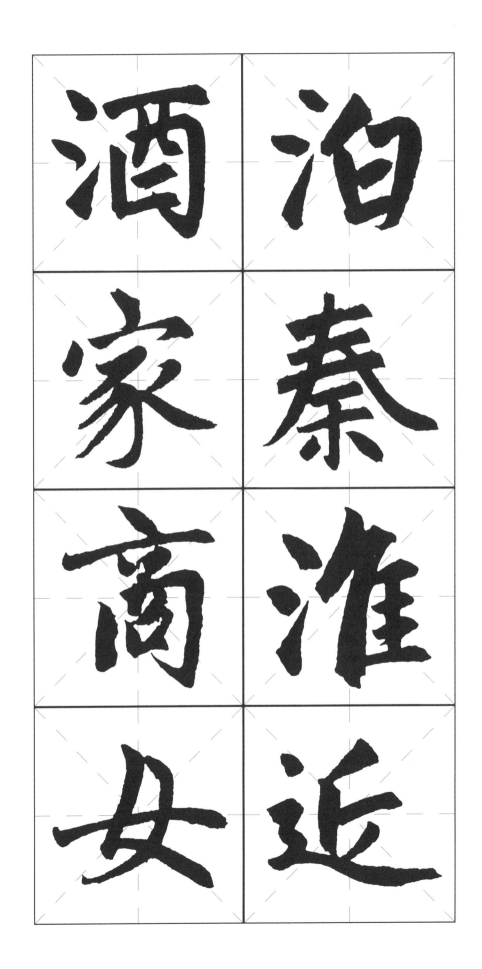

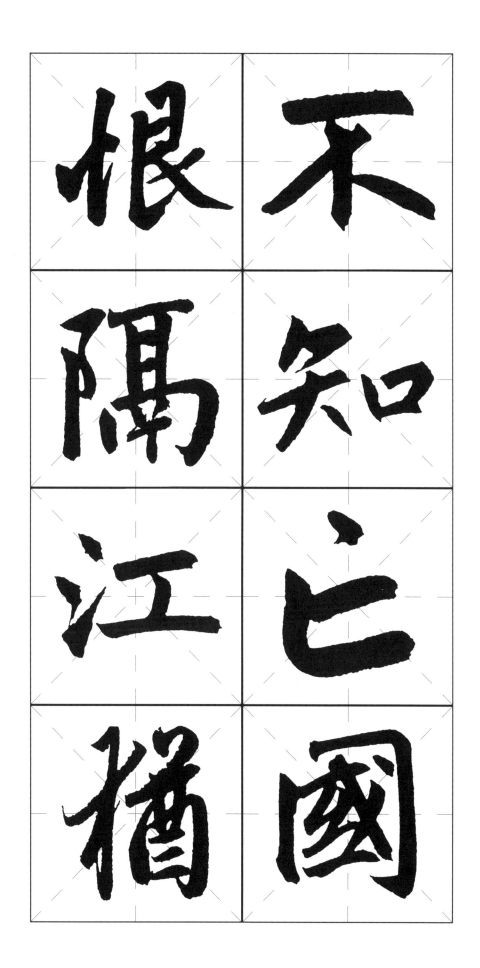

唱後庭花

烟籠寒水月籠沙夜泊秦
淮近酒家商女不知亡國
恨隔江猶唱後庭花

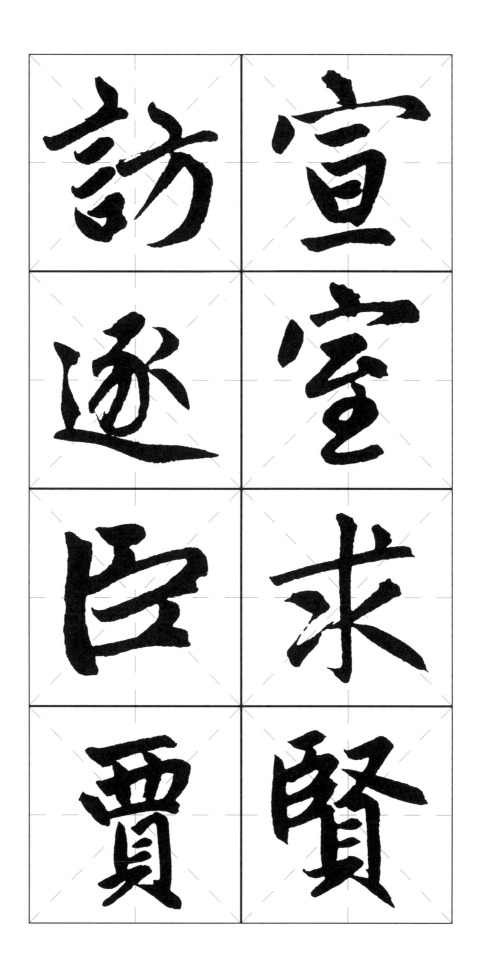

——李商隐《贾生》

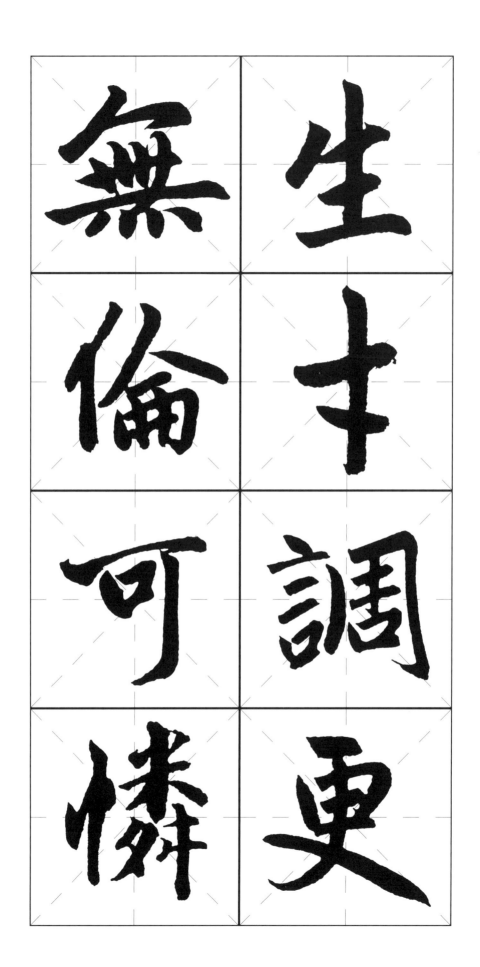

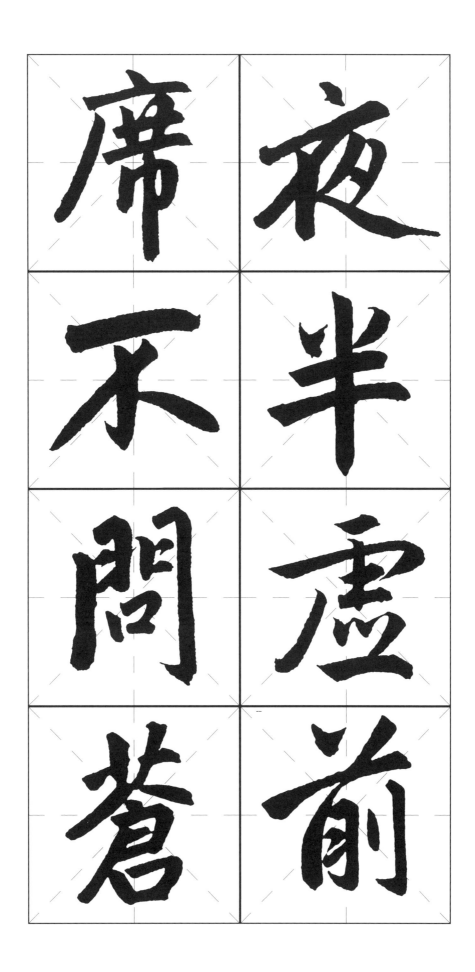

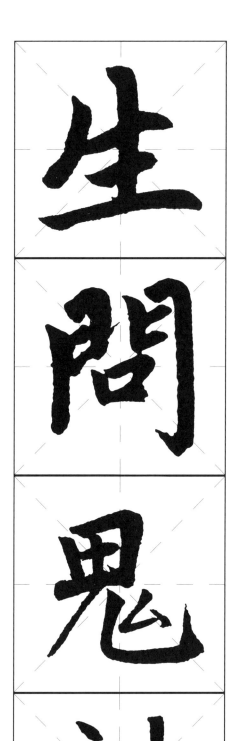

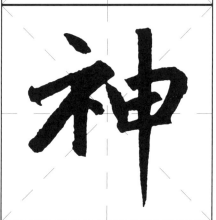

宣室求賢訪逐臣貫生才

調更無倫可憐夜半虛前

席不問蒼生問鬼神

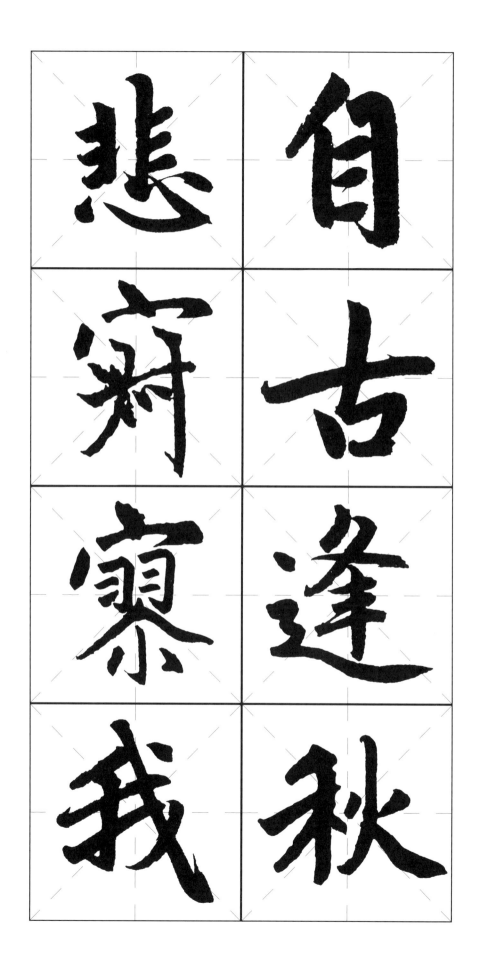

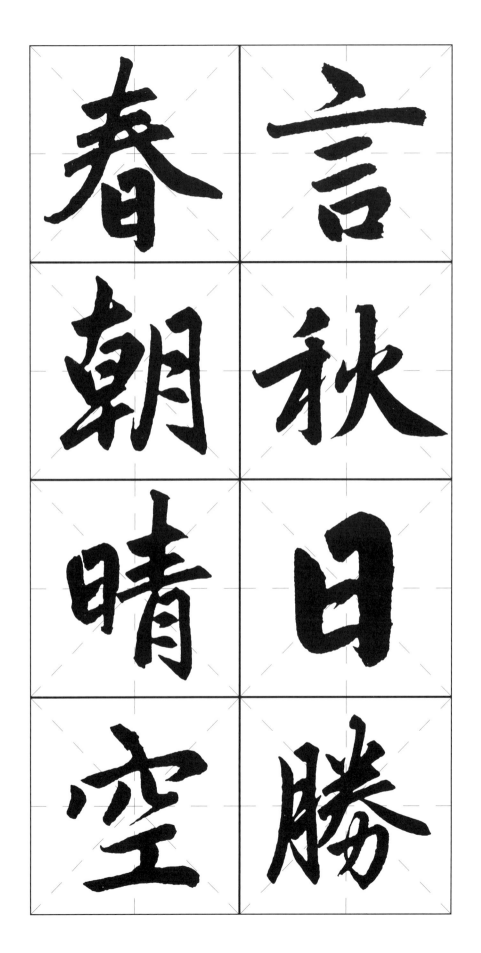

言

秋

日

胜

春

朝

晴

空

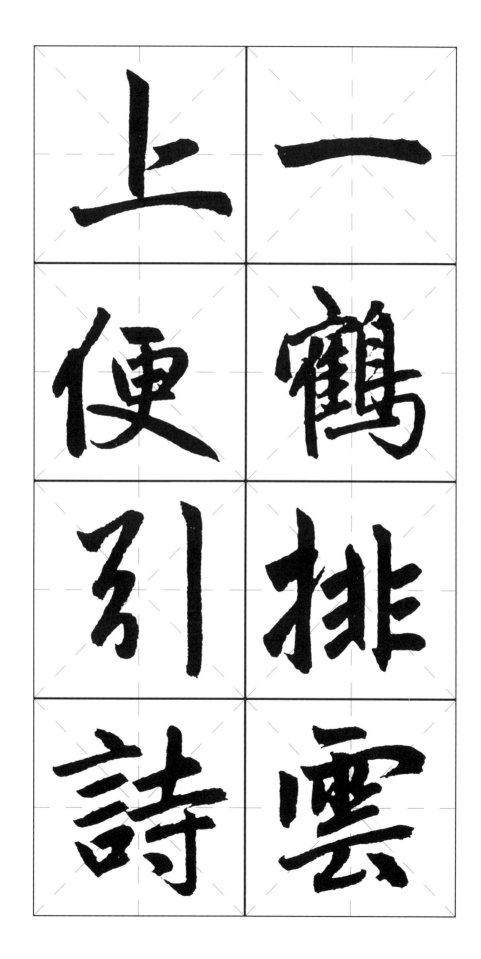

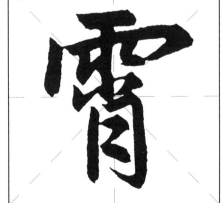

自古逢秋悲寂寥我言秋
日勝春朝晴空一鶴排雲
上便引詩情到碧霄

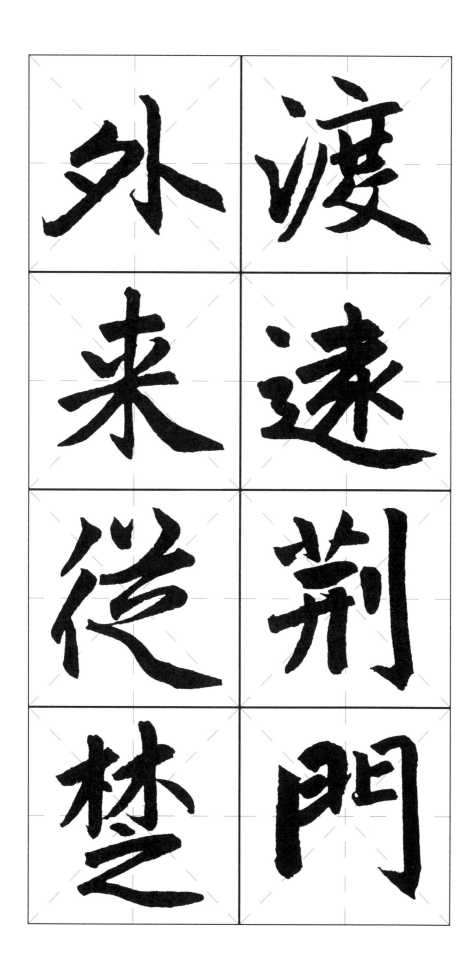

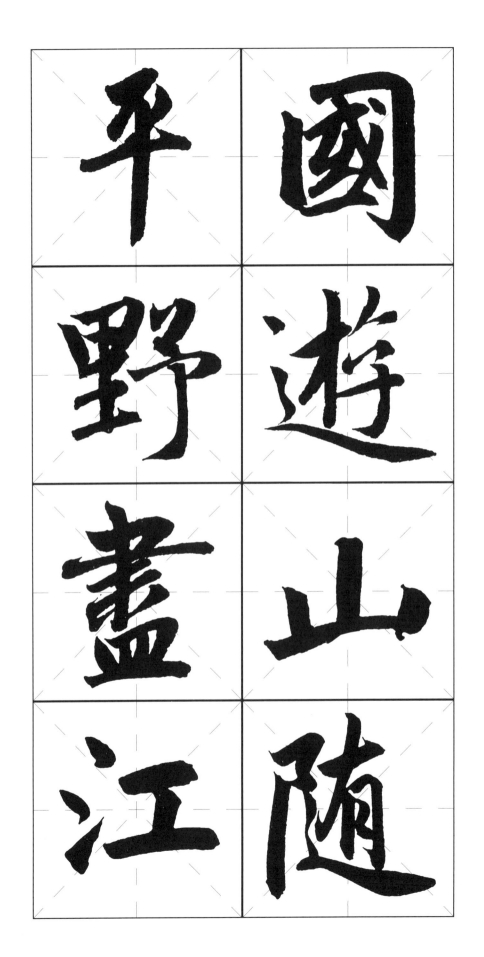

入

大

荒

流

月

下

飞

天

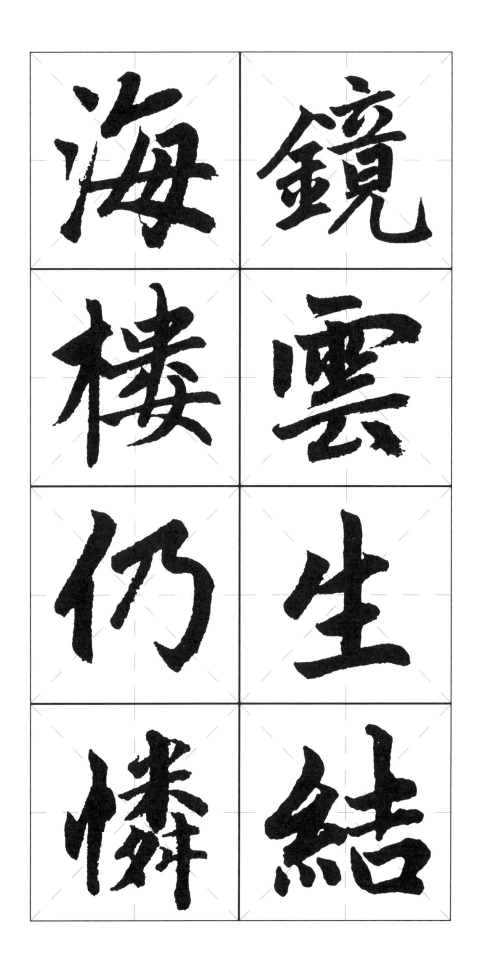

释文：镜，云生结海楼。仍怜

——李白《渡荆门送别》

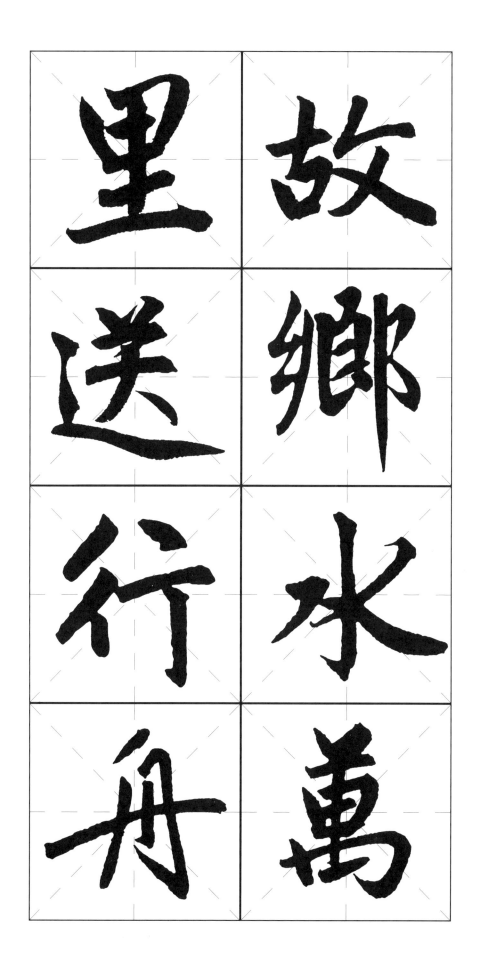

故乡水万里送行舟

渡遠荊門外，來從楚國遊。

山隨平野盡，江入大荒流。

月下飛天鏡，雲生結海樓。

仍憐故鄉水，萬里送行舟。

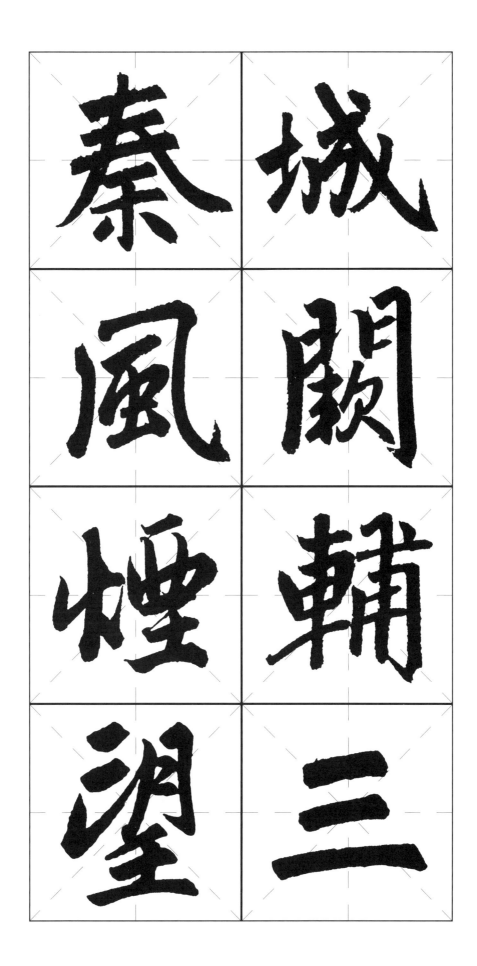

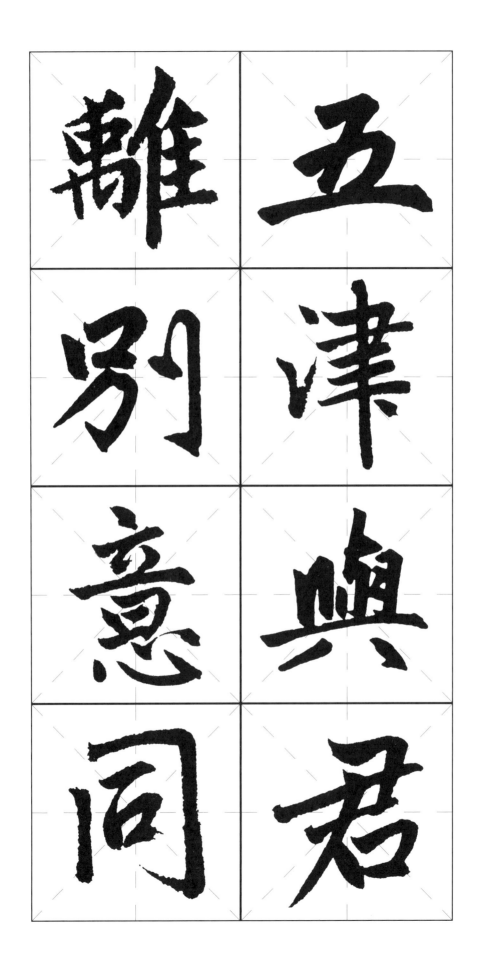

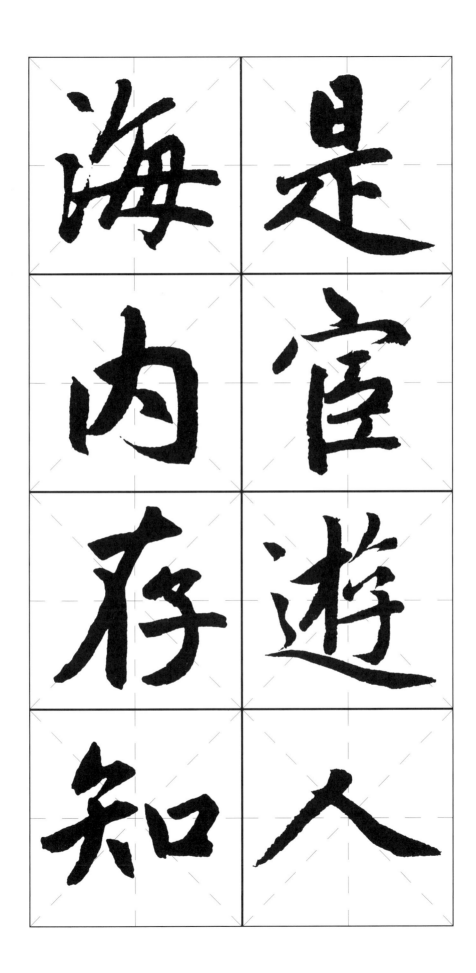

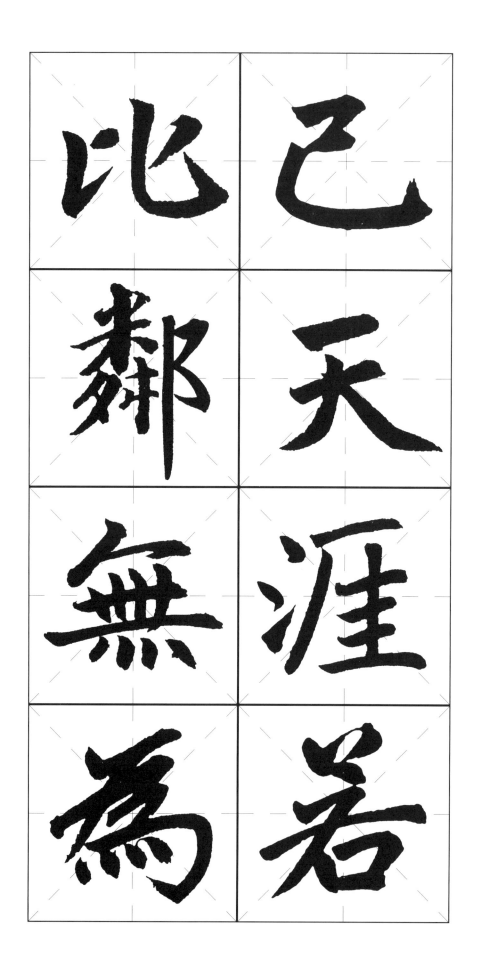

——王勃《送杜少府之任蜀州》

在歧路兒

女共沾巾

城闕輔三秦風煙望五津

與君離別意同是宦遊人

海內存知己天涯若比鄰

無為在歧路兒女共霑巾

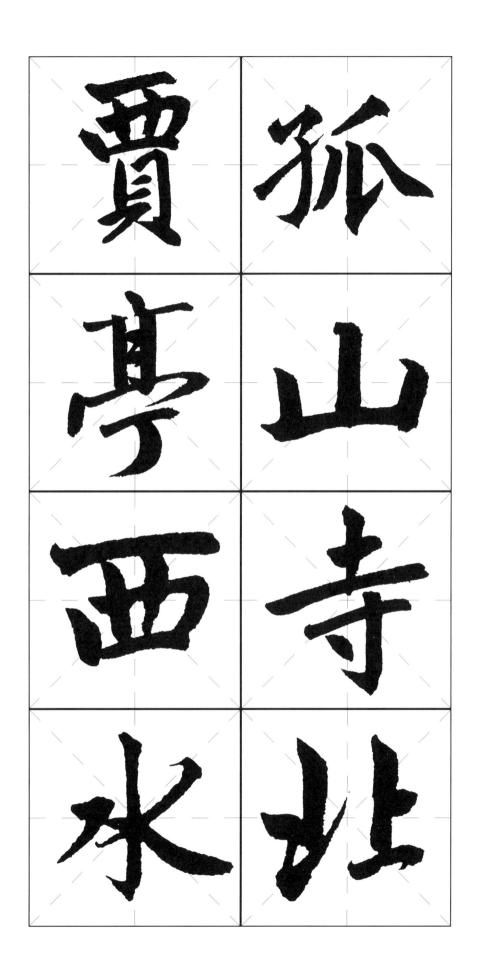

孤

山

寺

北

贾

亭

西

水

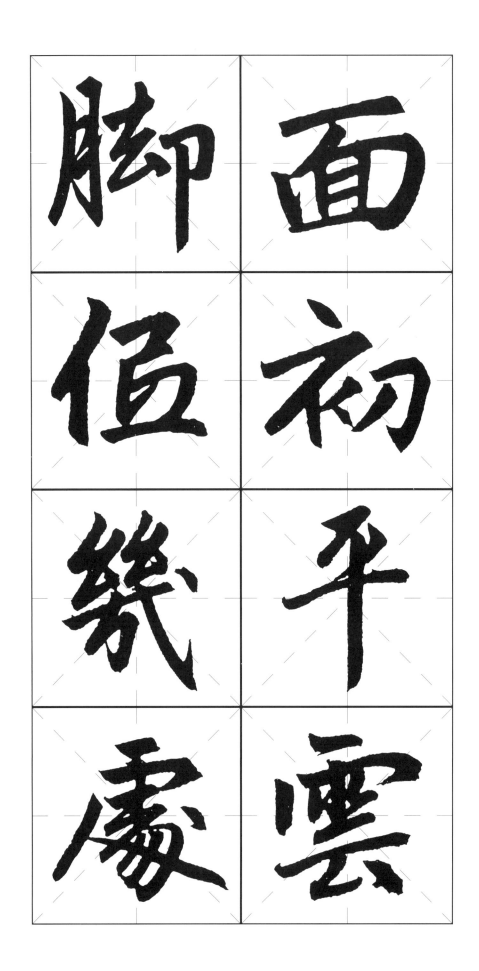

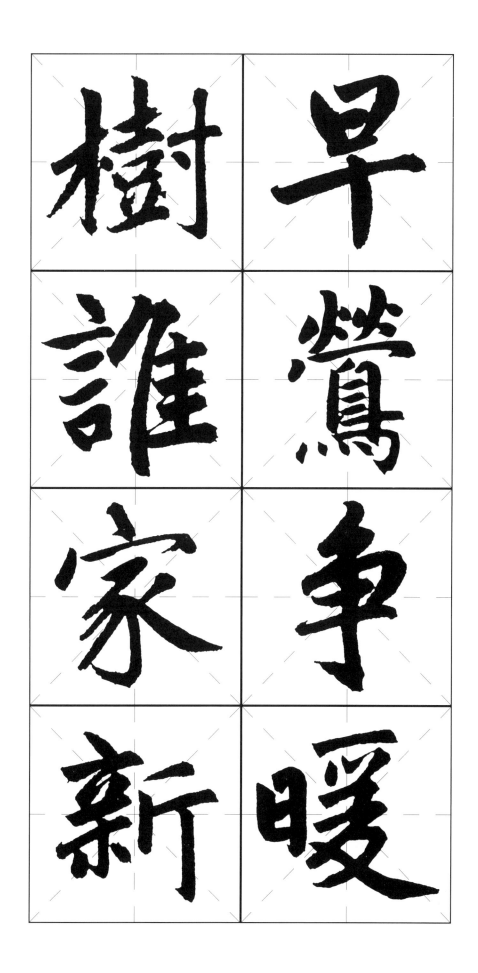

早莺争暖

树誰家新

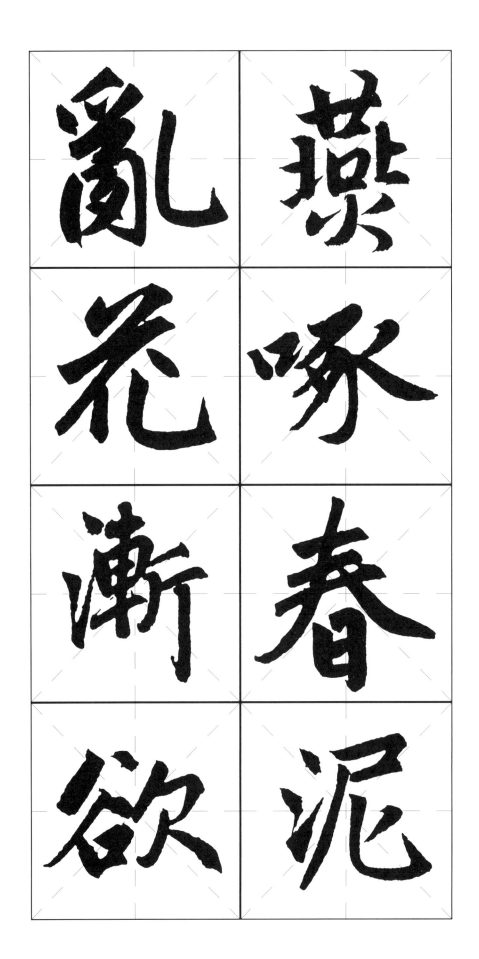

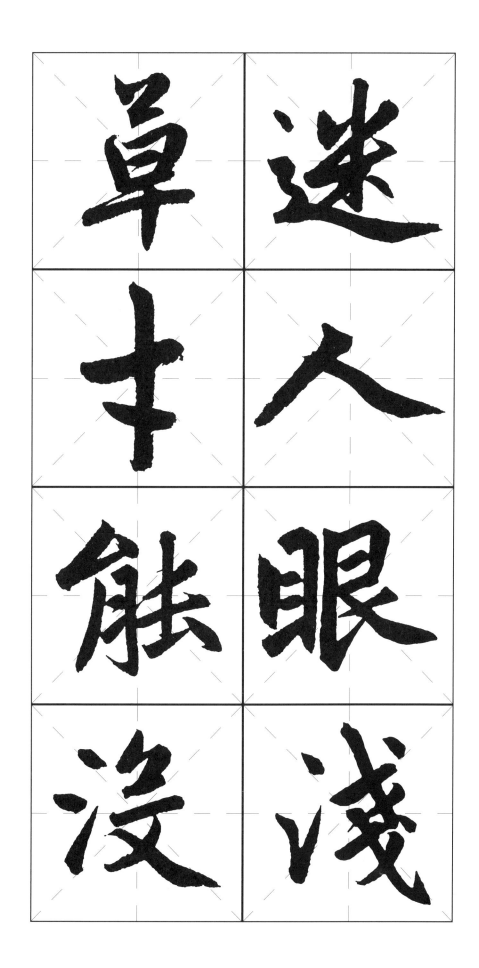

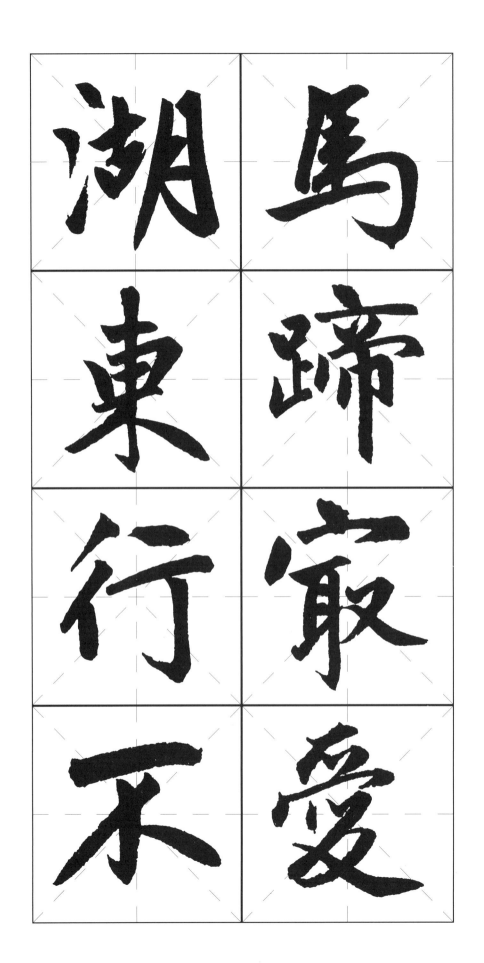

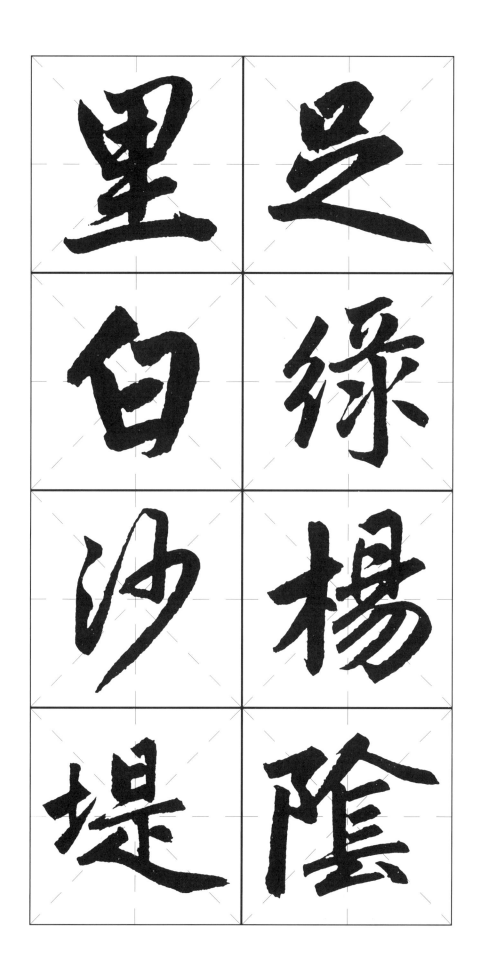

孤山寺北賈亭西水面初平雲腳低

幾處早鶯爭暖樹誰家新燕啄春泥

亂花漸欲迷人眼淺草才能沒馬蹄

最愛湖東行不足綠楊陰里白沙堤

幅式参考·扇面

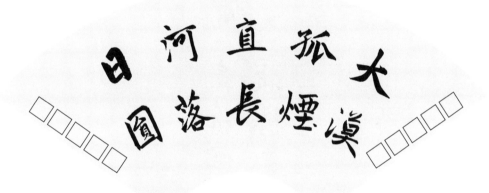

扇面排布思路

1. 正文沿扇面圆弧均匀分布，落款可以选择中间竖式两排，使扇面左右留白分割均匀；或者沿着扇面下边缘落半圈，使得整体章法左右对称。

2. 正文内容沿着圆弧上端书写，使扇面下面和左右两边自然留白，这时可以选择左右贴边单排落款；或者沿着圆弧下端单排落款，自然留白，使整个章法均匀对称，达到较好的视觉效果。

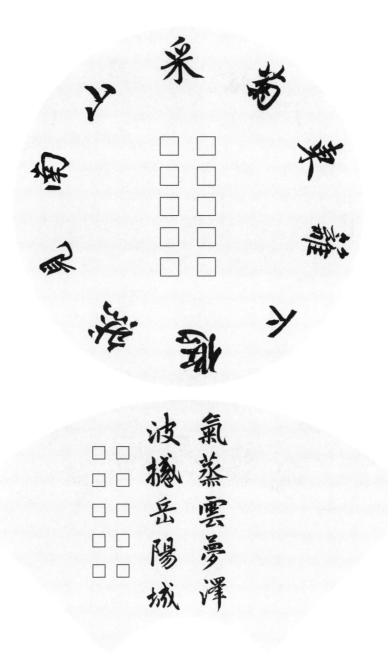

扇面排布思路

1. 正文内容沿着圆弧均匀分布，中间的圆形空白，可以选择竖式落款，或者两排横式落款。长短随意控制，形成块面结构，使整个章法更具有视觉观赏性。

2. 正文竖式两排书写，可以选择左右沿边落款，或者正文左边落两排。为丰富形式感，选择合适闲章加盖，点缀整个章法布局。

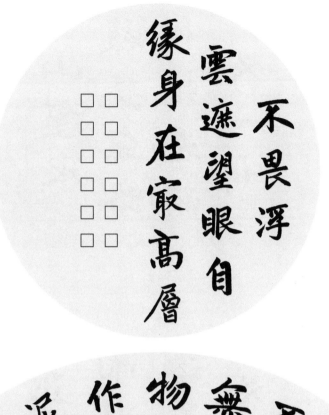

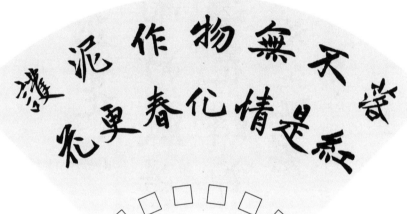

扇面排布思路

1. 正文内容将画心分割，左半圆留白，此时可以选择沿左圆弧从上到下单排落款，或者贴着正文左边落两排。可以选择合适的闲章加盖空白处，突出形式感。

2. 正文内容沿扇面写满，可以选择在扇面下沿单排落款，突出中间空白。

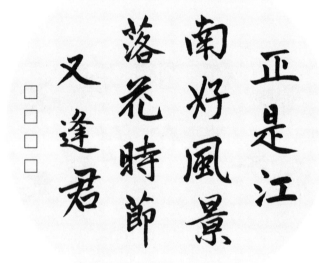

山重水

複疑無路

柳暗花明

又一村

□□□

□□□

□□□

正是江

南好風景

落花時節

又逢君

□

□

□

□

扇面排布思路

1. 将正文集中写在扇面中间，注意落款与右边三字对应，组成正文的一部分。合理位置加盖闲章可以点缀整个作品的视觉效果。

2. 比较常见的书写格式，正文撑满整个圆扇，因此可以选择落穷款的方式，选择合适大小引首章，使整个章法密中有疏。

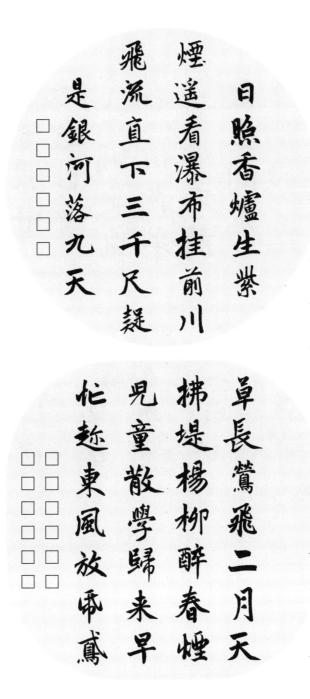

扇面排布思路

1. 比较常见的书写格式，正文内容左右错开排列，撑满整个圆扇，因此可以选择左边落穷款的方式，或者左右两边各落两排。选择合适大小的引首章，使整个章法密中有疏。

2. 比较常见的书写格式，正文内容四列分布，两排竖式落款，中规中矩，与正文形成一个整体，使整个章法疏朗透气，可以选择加盖合适的印章点缀。

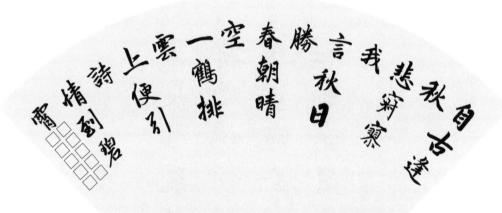

扇面排布思路

1. 整个正文主体集中在扇面中间，可以选择在最后一字下面落款，使其成为正文的一部分，制造左右对称的效果，自然留出扇面左右两边空白，可以选择合适印章，丰富作品内容。

2. 将正文内容以每排三字和一字沿扇面依次书写。落款位置选择左边竖式两排。选盖合适的印章，使章法疏密有致。

图书在版编目（CIP）数据

赵孟頫楷书集字古诗 / 胡镇编著 . -- 杭州 : 浙江
古籍出版社 , 2023.12
ISBN 978-7-5540-1985-6

Ⅰ . ①赵… Ⅱ . ①胡… Ⅲ . ①楷书—书法 Ⅳ .
① J292.113.3

中国版本图书馆 CIP 数据核字 (2021) 第 026516 号

赵孟頫楷书集字古诗

胡　镇　编著

出版发行	浙江古籍出版社
	（杭州体育场路347号 电话：0571-85068292）
网　　址	www.zjgj.zjcbcm.com
责任编辑	刘成军
文字编辑	张靓松
责任校对	张顺洁
责任印务	楼浩凯
封面设计	吴思璐
设计制作	浙江新华图文制作有限公司
印　　刷	杭州佳园彩色印刷有限公司
开　　本	787mm×1092mm 1/16
印　　张	5
字　　数	80千字
版　　次	2023 年 12 月第 1 版
印　　次	2023 年 12 月第 1 次印刷
书　　号	ISBN 978-7-5540-1985-6
定　　价	24.00 元